Catalogue

DES

TABLEAUX,

DESSINS, MARBRES

Et Objets curieux,

APRÈS CESSATION DE COMMERCE

De M. Amédée Constantin.

PARIS.

DE L'IMPRIMERIE DE CH. DEZAUCHE,
Faubourg Montmartre, N°. 4.

1830.

15 février 1830

VENTE
DE TABLEAUX
et Dessins
ANCIENS ET MODERNES,
DES ÉCOLES
D'ITALIE, D'ESPAGNE, DE FLANDRES, DE HOLLANDE ET DE FRANCE;

Après cessation de commerce de M. Amédée CONSTANTIN, Commissaire-Expert honoraire adjoint des Musées royaux.

Cette Vente aura lieu dans sa maison, rue Saint-Lazare, N°. 52, le Lundi 15 Février 1830, à midi précis.

L'exposition sera publique le Vendredi 12, Samedi 13 et Dimanche 14, de midi à quatre heures.

LE PRÉSENT CATALOGUE SE DISTRIBUE :

A PARIS,

Chez MM.
- BONNEFONDS DELAVIALLE, Commissaire-Priseur, rue Saint-Marc, n. 14.
- CH. PAILLET, Commissaire-Expert honoraire des Musées royaux, rue Grange-Batelière, n. 24.
- CONSTANTIN (AMÉDÉE), rue Saint-Lazare, n. 52.

1830.

IMPRIMERIE DE Ch. DEZAUCHE,
Rue du Faubourg Montmartre, n°. 4.

AVERTISSEMENT.

Au moment où les experts se multiplient tellement que chaque semaine à peu près en voit éclore de nouveaux, nous aurons à déplorer l'absence d'un de nos collègues qu'une infirmité rebelle depuis quelque temps oblige à quitter, et la direction des ventes dont il s'occupait, et le commerce qu'il exerçait avec succès. Héritier de la suite des affaires de son père, M. Amédée Constantin, jeune encore, atteint d'une affection nerveuse qui nuit à l'exercice actif de son commerce est dans l'obligation d'y renoncer pour soigner sérieusement sa santé. Il a remis ses intérêts entre nos mains, ne pouvant s'occuper de sa vente lui-même et nous a spécialement chargé d'annoncer que ce n'est point une vente simulée, mais malheureusement bien sincère, puisqu'elle est provoquée par des circonstances de santé que les personnes dont il est connu sauront apprécier: ainsi nous sommes fondés et autorisés à déclarer que cette vente sera aussi franche qu'après un décès, à l'exception pourtant que le défunt, pris au sens figuré, n'est pas mort,

et que les soins qui vont lui être prodigués le rendront à sa famille, à ses amis et à de nouvelles affaires,

Nota. Une grande partie des Tableaux de M. Constantin provient des galeries du prince Eugène, de qui il les a obtenus.

CATALOGUE
DE TABLEAUX
ET DESSINS
ANCIENS ET MODERNES.

ÉCOLE ITALIENNE ET ESPAGNOLE.

A.
ALBANE.

1. L'Enfant Jésus accourant dans les bras de la Vierge ; petit tableau précieux, parfaitement conservé et peint dans la manière vigoureuse des maîtres hollandais et flamands.

ALONZO CANO.

2. Jeune fille consacrée à la Vierge ; composition de plusieurs figures disposées avec une intelligence admirable et peinte avec cette suavité qui a fait donner à ce peintre le surnom de l'Albane espagnol.

B.
BASSAN. (J.)

3. L'adoration des bergers, tableau nombreux en figures et du plus beau faire de ce grand coloriste,

Il provient de la belle vente de Lebrun, faite en 1808, et se trouve gravé sous le n°. 24 dans l'ouvrage publié par lui à cette époque.

4. Portrait d'un personnage de marque, la main appuyée sur un livre.

5. Quatre tableaux peints sur cuivre; les vendeurs chassés du temple, l'accouchement de la Vierge, la présentation au temple et l'enfer.

BASSAN.

6. Portrait de femme de distinction et dans le plus riche costume; elle porte un turban enrichi de perles.

BASSAN (Léandre).

7. L'adoration des bergers.

BIBIENNA.

8. Grand portique d'architecture sous lequel est représenté un sacrifice.

BRANDI (Hyacinte).

9. Le songe de St. Joseph dans le moment où l'ange lui apparaît.

BERNARDO SOIARO.

10. Figure de St. Jean-Baptiste vu à mi-corps et tenant la croix entourée d'une banderole. Ce petit tableau a toute la grâce du Corrège dont Bernardo était élève.

C.

CANALETTI.

11. Vue du canal et de la place St.-Marc. Précieux petit tableau enrichi de barques et figures et de la touche la plus spirituelle de ce peintre.

12. Vue de l'église principale de Venise sur le bord d'un canal; la place publique est couverte de figures qui enrichissent ce tableau d'une couleur très-brillante.

CARAVAGE (Michel Ange de).

13. Michel Ange occupé à faire le portrait de Galilée. Ces deux têtes du plus beau caractère ont le double intérêt d'offrir deux personnages célèbres, caractérisés chacun par les divers instrumens de leur art.

CLODIO COELLO.

14. Saint en extase, la main appuyée sur son livre, et de l'autre tenant une branche de lys.

Ce morceau, d'une expression noble, est aussi un des ouvrages remarquables de ce peintre espagnol qui a enrichi de ses belles productions le monastère de Ste. Placide à Madrid.

CARRACHE (Annibal).

15. Le christ descendu de la croix, étendu sur un linge et pleuré par la Vierge et les Anges. Ce petit tableau, sur marbre noir, est de la plus belle qualité et d'une conservation parfaite.

CEREZO (Mathéo).

16. L'île des amours, esquisse dont une partie est terminée.

CIEZA (Joseph).

17. Apothéose de la Madeleine apparaissant dans une gloire d'anges.

CORADO (Hyacinthe).

18. Sainte-Anne en contemplation devant l'Enfant Jésus posé sur les genoux de sa mère. Cette scène se passe dans un paysage de style sévère.

CORRÈGE (D'après le).

19. Belle et ancienne copie du magnifique tableau, connu sous le titre du St. Jérôme.

20. Le christ au tombeau. Fort belle copie du temps.

D.

DOMINIQUIN.

21. Les quatre évangélistes soutenus par des anges. Pendentifs exécutés pour une coupole et gravés par Dorigny.

ÉCOLE ESPAGNOLE.

E.

22. Deux tableaux; réunion de fruits de la plus belle espèce et de gibier groupés près d'un vase.

23. St. Jean entre deux anges.

G.

GAROFOLO.

24. La Vierge vue à mi-corps présente l'Enfant Jésus debout et tenant un oiseau. Ce tableau est recommandable par un ton de suavité et une couleur très-vigoureuse. Le caractère des têtes est d'une correction digne du pinceau de Raphaël.

GUERCHIN.

25. Figure de forte proportion représentant St. Sébastien attaché à l'arbre et percé de flèches. Morceau d'un grand caractère.

26. Portrait de la mère du peintre, tableau qui rappelle la belle manière de Murillo; il provient de la galerie Zampieri de Bologne.

GUARDI.

27. Charmant échantillon, vue perspective d'une porte de ville tombant en ruines.

GUIDO (Reni).

28. La Peinture couronnée par l'Amour; deux figures de forte proportion. (Les draperies.)

GUIDO (Cagnaci).

29. La Madeleine repentante.

GIORDANO (Lucas).

30. Figure de Renommée couronnant les armes papales.

ÉCOLE D'ITALIE.

H.

HERMAN (Attribué à).

31. Paysage avec allée d'arbres et repas champêtre sur le gazon.

J.

JOSEPIN.

32. St. Georges terrassant le dragon; il est monté sur un beau cheval blanc et porte sa lance dans la gueule du terrible animal; fort bon tableau et très-bien conservé.

JÉROME MUTIAN.

33. Deux beaux sujets de sainteté.

L.

Ph. LAURY.

34. Le jugement de Midas; charmant petit tableau d'un ton chaud et d'une touche brodée.

M.

MANFREDI

35. La diseuse de bonne aventure, et groupe de joueurs, tableau qui peut rivaliser avec le Valentin.

N.

NAPOLITAIN (PHILIPPE).

36. Grand paysage et point de vue de marine om-

bragé par un grand arbre sous lequel repose un troupeau de vaches.

O.

ORISONTY.

37. Paysage de style historique et tout-à-fait dans la manière et la composition du Poussin ; une figure de philosophe est placée dans le milieu du tableau dont les fonds sont enrichis de quelques figurines.

38. Deux bergers gardant un troupeau de chèvres et moutons.

39. Paysage traversé par un torrent et dont l'horizon est terminé par des montagnes. Une figure drapée est vue sur le milieu du site.

P.

PANINI (J. P.).

40. Deux jolis tableaux, ruines d'architecture ; dans l'un est la statue équestre de Marc Aurèle ; et dans l'autre, celle de l'Hercule Farnèse.

PALME (LE VIEUX).

41. La sainte Vierge ayant l'Enfant Jésus sur ses genoux, le présente à un saint qui lui montre le livre de l'Écriture sainte.

Quoiqu'ayant subi quelques restaurations, ce tableau offre encore des beautés sous le rapport de la belle couleur et du style grandiose.

PESAREZE.

42. Repos de la sainte Famille. La Vierge tient sur ses genoux l'Enfant Jésus, et saint Joseph, assis un peu plus loin, est occupé à lire.

43. Joueur de flûte, figure à mi-corps.

PROCACINI (Camille).

44. Le Christ couronné d'épines, placé entre les soldats et présenté au peuple.

PROCACINI (Jules César).

45. L'ange en adoration devant la Vierge, l'Enfant Jésus et le petit St. Jean; précieux tableau de cet artiste.

PORDENONE.

46. Mutius Scévola.

PRIMATICE.

47. Femme nue et légèrement drapée; elle est vue sous un péristyle d'architecture et tient une cassolette à parfum.

R.

RAPHAEL (Copie d'après).

48. La sainte Cécile, fort belle copie exécutée pour le marquis de Zampièri de Bologne.

ROMANELLI. (F.)

49. L'enlèvement d'Europe. Composition de six figures largement drapées.

RIBERA.

50. Portrait d'un philosophe vu un peu plus qu'à mi-corps.

51. Philosophe espagnol méditant sur une tête de mort.

52. Buste de saint Paul vu de face et tenant son épée. La main qui la présente est d'une rare beauté.

RICCI (Sébastien).

53. Guerrier agenouillé devant une idole. Esquisse.

S.

SALVATOR.

54. Samson livré aux Philistins; composition de huit grandes figures du ton le plus vigoureux. Une partie, commencée à nettoyer, laisse entrevoir que ce tableau n'a point souffert et peut être rendu par quelques soins à tout le brillant primitif de sa couleur.

SCHIDONE.

55. Grande figure de saint Jean dans le désert.

T.

TITIEN.

56. Portrait d'homme vêtu de noir avec col rabattant; il pince de la guitare et a devant lui un cahier de musique posé sur une table couverte d'un riche tapis et de divers instrumens d'étude.

57. La Vierge, assise dans un paysage, tient sur ses genoux l'Enfant Jésus qu'elle présente au petit saint Jean. St. Joseph contemple avec admiration son divin fils.

58. Portrait d'un noble Vénitien ; il est représenté plus qu'à mi-corps, ajusté d'un vêtement noir et la tête nue ; le blason a fait supposer que c'était un descendant de Cristophe Colomb.

TINTORET.

59. Jésus et la Samaritaine.

TROTTO (J. B.). Dit le Malosso.

60. La Madeleine, pénitente, agenouillée, les mains jointes et les yeux portés vers le ciel. Le lieu de sa retraite offre un site pittoresque et sauvage.

V.

VANNI.

61. Le mariage de sainte Catherine ; l'Enfant Jésus sur les genoux de sa mère présente l'anneau à Ste. Catherine humblement prosternée devant le Sauveur.

Tableau d'une grande pureté de conservation et digne d'être placé à côté des belles productions de l'école d'Italie.

VÉRONÈSE (Carlette).

62. L'enlèvement d'Europe. Assise sur le taureau,

on la voit entre les mains des nymphes qui se disposent à la parer ; un Amour lui présente un bouquet.

ÉCOLES HOLLANDAISE, FLAMANDE ET ALLEMANDE.

A.

ASSELIN (Jean).

63. Grotte de la Balme dans le Dauphiné. On remarque sur des parties de rochers, près desquels est un pont, des bergers gardant leur troupeau. La forme cintrée de ce tableau, loin de nuire à l'effet de ce site pittoresque, encadre la composition et prête encore à l'illusion du lieu qu'il représente.

ABSOVEN.

64. Paysans s'amusant à boire à la porte d'un cabaret.

65. Chimiste dans son laboratoire et entouré d'ustensiles.

B.

BREUGHEL (de Velours).

66. Village flamand près d'un canal, avec une multitude de figures de patineurs.

BREUGLE ET VANKESSEL.

67. Paysage enrichi de deux figures et fleurs semées sur le devant et se mêlant aux broussailles.

BRIL (Paul).

68. Paysage, boisé des deux côtés et dont le milieu offre une partie de rivière. Sur différens plans, on voit des danses de satyres, figures dues au pinceau du Josepin.

69. Paysage avec fabriques et grotte en ruine. Il est enrichi de figures d'Annibal Carrache.

BOL (Ferdinand).

70. L'ange conduisant Agar dans le désert.

BOTH (André).

71. Paysage, site de la Hollande avec figures sur le premier plan et rivière tournant une pointe de terre; quelques jolis bouquets d'arbres, dans les fonds, terminent cette composition d'un ton très-vigoureux.

BOTH (Jean et André).

72. Ruine d'édifice formant pyramide et contemplée par un voyageur. Une indication de mer dans le lointain offre des détails du ton le plus chaud.

BERTHOLET FLEMMAEL.

73. Le massacre des innocens.

BERGHEM.

74. Villageois gardant un troupeau de bestiaux.

C.

CUYP (Albert).

75. Paysage dont le lointain offre la vue d'une flèche de clocher. Trois personnages sont auprès d'une baraque, et près de là une charrette attelée d'un cheval.

L'effet de ce petit tableau est neuf et piquant ; il fut vendu, galerie Lebrun, le 29 mai 1821, 2105, n°. 25 du Catalogue.

CONING (S. de).

76. Petit paysage à effet rembranesque, avec une butte sablonneuse dans le milieu de la composition, et quelques figures sur le point le plus lumineux.

CONING (Philippe de)

77. Le peseur d'or. Enveloppé d'un vêtement doublé de fourure, un vieillard satisfait sa dernière passion en repaissant encore ses yeux des pièces de monnaie qu'il a su s'épargner.

CUYLEMBOURG.

78. Sous une voûte étayée d'une forte colonne, on voit un groupe de figures offrant pour sujet le baptême de l'eunuque.

CRANACH (Lucas).

79. Lucrèce se donnant la mort ; figure à mi-corps.

D.

DE LAAR (Pierre).

80. Halte de chasse au faucon devant une hôtellerie et dans un vaste paysage, éclairé par un effet de soleil.

DEWET.

81. Pontife au milieu d'un peuple d'Israélites.

DUSSART (Corneille).

82. Femme du peuple faisant manger la bouillie à son enfant.

DIEPIMBECK.

83. Le christ entre les deux larrons et pleuré par les vierges, esquisse en grisaille.

E.

ELZEYMER (Adam).

84. Fuite en Égypte; précieux petit tableau peint sur agathe.

ANCIENNE ÉCOLE ALLEMANDE.

85. Tableau à trois parties; celle du milieu a pour sujet le Christ portant sa croix, et la Vierge agenouillée, tous deux devant le père éternel qui leur apparait assis sur son trône et entouré de Chérubins. Les deux volets fermant offrent une réunion de personnages, homme et femme en prière. Ces

deux peintures d'une époque bien postérieure à celle du milieu portent la date de 1645.

86. Quatre figures portant des bandelettes explicatives, mais en langue allemande. Un seigneur tenant une bourse fait l'aumône à un pauvre.

87. Sainte Madeleine martyre; deux anges lui apportent des couronnes.

F.

FABRICIUS.

88. Guerrier dans une prison; de désespoir il paraît appuyé sur son arme.

FRANCK (François).

89. Daniel jeté par les soldats dans la fosse aux lions.

FESSLER.

90. Portrait à mi-corps de Jacques Noirot, magistrat hollandais, dans un ajustement d'étoffe noire et portant fraise et barbe.

G.

GOLTIUS.

91. Portrait d'un magistrat tête nue et qui se détache sur un fond d'étoffe rouge.

GÉRARD DE LA NOTTE.

92. Stella et sujet d'Hérodiade.

H.

HOLBEIN.

93. Portrait d'Érasme coiffé d'une toque noire et vêtement bordé d'hermine.

HEMELINCK.

94. Le mauvais riche et sa punition.

L.

LINGELBACK.

95. Port de mer enrichi de figures d'Arméniens et de différentes nations. On y voit déballées un grand nombre de marchandises.

96. Départ de chasse; plusieurs cavaliers et dames dans un parc.

LAMBRETSCH.

97. La cuisinière hollandaise et l'assemblée des buveurs; deux petits tableaux en pendant.

LEMKE.

98. Place publique où sont trois personnages dont un tient un flambeau.

M.

MILLET (Francisque).

99. Beau paysage de style sévère et dont les fonds offrent des fabriques et des bouquets d'arbres heu-

reusement groupés. Plusieurs figures largement dra
pées animent ce beau paysage que les sectateurs du
genre classique ou romantique ne pouront se pré-
server d'admirer.

100. Paysage riche en monumens, ponts et fabri-
ques avec figures sur un chemin sablonneux.

MENGS (Raphael).

101. La présentation au temple; tableau de forme
ronde et de la plus précieuse exécution, riche de
couleur et brillant dans tous ses détails.

MOORE.

102. Portrait d'un personnage dans le costume
de magistrat; il tient d'une main son gant, et de
l'autre le pommeau de son épée.

MINDERHOUT.

103. Fuite en Égypte, paysage à effet de soleil
couchant.

MOUCHERON (Frédéric).

104. Paysage avec montagnes dans le fond; bou-
quets d'arbres, plantes, broussailles et figures de
paysans.

105. Intérieur d'un parc avec château dans le
fond; il est décoré de fontaine, jet d'eau et bosquets
où sont placées quelques figures.

MOYAERT.

106. Partie de rochers hérissés de broussailles et dont le pied est baigné par un torrent.

MICHEL ANGE.

DES BATAILLES.

107. Jeune femme ajustant une corbeille de fleurs contre une terrasse de jardin.

N.

NICOLIER.

108. Intérieur de la cathédrale d'Anvers avec grand nombre de figures d'assistans.

P.

PYNACKER (Adam).

109. Deux arbres de structure, dépouillés par le temps, occupent une grande partie du site où ils sont placés; ils sont entourés de broussailles et ravins qui descendent jusqu'à une mare d'eau où l'on voit deux paysannes qui cherchent à gagner l'autre bord.

POLEMBOURG (Corneille).

110. St. Cristophe portant l'Enfant Jésus; le paysage est à effet de clair de lune.

111. Site de rochers et montagnes à l'horizon. Sur le devant, deux figures principales dont une drapée.

112. Femme nue assise devant un satyre; deux

autres vêtues de draperies sont un peu plus éloignées ; ces quatre figures se détachent sur un fond de bouquets d'arbre. Très-belle qualité.

Q.

QUINTIN MESSIS.

112 *bis*. St. Jérôme méditant sur une tête de mort. Près de lui est placé un livre dont le frontispice offre un sujet de sainteté.

R.

RUISDAEL (Jacques).

113. Vue d'une mer houleuse dont les eaux viennent se heurter contre une jetée et se briser en écume. Des pêcheurs dans une barque cherchent à rentrer dans le port; un ciel nuageux recouvre toute cette immense plaine d'eau dont l'effet est d'une effrayante vérité et offre l'exécution du beau faire qui caractérise les ouvrages recherchés du plus habile paysagiste et peintre de marine.

114. Paysage de forme en hauteur offrant un massif d'arbre près d'un pont de bois où passe une femme montée sur un âne ; un corps d'arbre renversé.

RUISDAEL (Salomon).

115. Vue des bords de la Meuse avec batelets et troupeau de vaches sur un tertre.

RUBENS (P. P.).

116. Tête de jeune garçon de carnation blonde et dont le costume riche indique un personnage de qualité. Cette tête qui se détache sur un fond de rideau cramoisi est d'une exécution inspirée de l'école vénitienne.

116 bis. Deux études de guerrier dont un tenant une hallebarde.

117. Grande figure de guerrier tenant une lance; fragment d'un tableau exécuté pour la ville d'Anvers.

S.

STEEN (Jean).

118. Jeune garçon hollandais faisant la toilette à son chien.

SCHOOREEL (Hans).

119. Le St. Esprit descendant sur les apôtres en langues de feu.

SNEYDERS.

120. Grande chasse au sanglier, dont les petits sont poursuivis par des chiens. La figure du chasseur tient beaucoup au pinceau de Rubens.

T.

TERBURG.

121. Portrait de Carel Dujardin vu de trois quarts,

portant moustache, cheveux longs et ajustement noir sur lequel se détache une collerette blanche.

TERBURG (Genre de)

122. La leçon de musique, composition de deux figures.

TÉNIERS le Fils (D.).

123. Jeune femme écoutant une vieille, joli échantillon, première pensée du tableau de la tentation de St. Antoine.

TENIERS (D'après).

124. Le médecin aux urines entouré de fioles, livres et pots à médicamens.

V.

VANDERDOES.

125. Jeune fille dans une prairie et trayant une chèvre; elle est entourée de moutons, boucs et chiens. De belles plantes sur les devants du terrain enrichissent ce beau paysage, un des plus capitaux de ce maître.

VOLFERT.

126. Jeune villageoise au milieu de son troupeau et occupée à préparer son lait.

VANDERNEER (Églon).

127. Jeune garçon d'une famille distinguée de la

Hollande; il est vu en pied et dans un ajustement du temps, d'étoffes richement variées. Il tient à la main un chapeau orné de plumes. Plusieurs personnes ont attribué à Metzu ce portrait d'un pinceau gras et moelleux comme le sont toutes les productions de ce maître.

VANDERNEER (Art.)

128. Petite esquisse, effet d'incendie.

VERKOLIÉ.

129. Neptune et Amphitrite, assis sur le rivage de la mer, président à l'arrivée d'une conque chargée d'attributs du commerce.

VISCHER (Corneille).

130. Le nègre tireur d'arc, figure vue à mi-corps et dans une attitude hardie. La couleur de ce tableau est tout-à-fait rembranesque.

Il est gravé par J. de Vischer.

VANDERPORTEN (M.)

131. Paysage, site des environs de Bruxelles. Une allée de bouquets d'arbres traverse une prairie entourée d'un canal au bord duquel un berger garde quelques vaches.

VERSCHURING

133. Paysage enrichi de temple et fabriques sur les hauteurs; une fontaine monumentale occupe la partie gauche, et dans tout le milieu est

une marche d'animaux touchés tout-à-fait dans le style de Wouvermans.

VANBLOEMEN.

134. Le maréchal ferrant, deux compositions du même sujet et variées tant par les couleurs et attitudes des chevaux, que par les personnages qui les accompagnent; nous n'hésitons pas à les présenter comme les plus beaux de ce maître : ils étaient dans le cabinet St. Victor.

WINANTZ (J.).

135. Paysage dont le milieu est traversé par un chemin sablonneux tournant plusieurs monticules sur lesquels sont des bruyères ; au milieu de ce chemin, est un cavalier voyageant avec un homme à pied ; ils paraissent se diriger vers un lointain où est indiquée une ville et quelques fabriques; toute la partie droite est occupée par deux corps d'arbre presque dépouillés de leurs branches et dont la cime se détache sur un ciel nuagé.

136. Deux tableaux faisant pendant et offrant chacun des sites sablonneux et des montagnes qui se détachent sur des ciels adroitement nuagés. Ils sont garnis sur les devant de tronc et corps d'arbre et figures, par J. Lingelback.

VANDEVELDE (Isaï).

137. Paysage ; site de rochers avec figure de cavaliers.

VAN HAARLEM (Corneille).

138. Le baptême de Jésus, par St. Jean. Un grand nombre de peuple israélite est assemblé sur les bords du Jourdain, et le saint Esprit descend éclairer cette scène mistique.

VANHERP.

139. Le marchand de volailles. Tandis qu'il s'occupe à détacher des pièces de gibier, un cavalier de son côté se rend galant auprès de l'épouse du marchand qui ne paraît point satisfait de sa mauvaise fortune.

Des fruits et légumes forts comme nature sont étalés avec profusion sur son comptoir.

VAN ORLAY.

140. Le massacre des innocens; tableau d'une étonnante richesse de couleur et très-curieux par son ancienneté et sa parfaite conservation.

VANHUYSUM (J.).

141. Magnifique bouquet de fleurs d'une grande variété et peint en esquisse.

WOUVERMANS (P.).

142. Attaque de voleurs dans une gorge de montagnes; deux cavaliers tirent à bout portant.

VAN ARTOIS.

143. L'ange accompagnant Agar, sujet dans un vaste paysage.

VAN LOO (Jacques).

144. Buste d'une jeune femme, le sein nu et dont la chevelure flotte sur les épaules ; elle porte un croissant sur la tête.

VANFAELENS.

145. Cavaliers et dames arrivant d'une chasse au faucon et se disposant à entrer dans un château près duquel est une mare d'eau où des chevaux vont s'abreuver.

VANHOVEN.

146. Vue perspective d'une partie de la ville et d'un canal de la Hollande, avec figures et atelage du pays. Les maisons, d'une exactitude parfaite, sont touchées dans la manière précieuse de Vanderheyde.

VAN HELMONT.

147. Vue d'une ferme et joueurs de boule ; deux petits tableaux.

VANDERMEULEN.

148. Deux précieux petits tableaux, sujet de bataille et marche d'un convoi escorté de cavalerie : ils sont du ton le plus argentin et de la qualité recherchée dans les esquisses terminées qui les assimilent aux précieux tableaux de Téniers.

VERBOECHOVEN,
PEINTRE DE MARINES.

149. Des barques amarées sur un rivage et contre une jetée en mer.

VAN EYCK (Jean).

150. Vierge, Enfant Jésus, et saint Joseph. La mère du divin sauveur présente le sein à son enfant pendant que saint Joseph fait la lecture.

VAN EYCK (Style de)

151. Le milieu de ce tableau a trois parties, offre le sujet de l'adoration des Mages; celui de droite l'adoration des Bergers et la Circoncision.

VAN UDEN.

152. Paysage boisé autour duquel passe une rivière. Sur un chemin sablonneux quelques figures.

VANSTRY.

153. Cheval au repos sur un terrain.

VAN LOO.

154. Portrait de la famille de ce peintre.

VANDERBURGH.

155. Vue extérieure d'un couvent à Rome.
156. Deux études de terrain et tronc d'arbres.

VANDERPOEL.

157. Le rivage de Schevening; une figure de pêcheur en bonnet rougeâtre appuyé contre une butte.

Z.

ZAGTLEVEN.

158. Réunion de paysans occupés à prendre leur repas dans une chambre basse.

ÉCOLE FRANÇAISE

ANCIENNE ET MODERNE.

A.

ALLAUX (M.).

159. Hercule sur le bûcher, charmante esquisse.

B.

BOURDON (S.).

160. Scène épisodique du massacre des innocens.

BIDAULT (M.).

161. Très-petite étude de paysage.

BILCOQ.

162. La lecture du contrat. Petit tableau.
163. Intérieur. Scène familière.

BOISSELIER (M.)

164. Esquisse pour le paysage historique.

BOUCHER.

165. Le jugement de Pâris.

C.

M. CHAUVIN (à Rome.)

166. Vue des cascades et du temple de la Sybile à Tivoli. Belle qualité.

M. COLIN.

167. Pêcheur sur un rivage de la mer et examinant son poisson.

COURTOIS.

168. Vue perspective d'une rue et place publique de l'Italie; on aperçoit vers la gauche un bâtiment carré et des fabriques.

CARAFE.

169. Le sujet sévère d'un proscrit condamné à boire la cigüe.

D.

DAVID.

170. Étude de cheval, dont le nud se détache sur un fond d'impression blanche tel que M. David l'a créé pour son admirable tableau des Sabines.

DELARIVE.

171. Vue des environs de Genève avec troupeau de bestiaux conduit par des villageois homme et femme.

M. DUVAL.

172. Paysage orné de fabriques dans les fonds et enrichi sur les devants d'un nombreux troupeau de bestiaux que gardent deux villageois sur une éminence.

DEMARNE.

173. Sur le devant d'une ferme, une villageoise et son mari considèrent avec tendresse leur enfant près de son berceau.

174. Deux paysages pastoraux et de forme ovale, anciennement faits, ils sont enrichis de figures et de quelques animaux, qui annoncent le faire brillant auquel cet artiste était appelé.

DROLING.

175. Savant dans l'intérieur d'un cabinet.

Tableau dans lequel le peintre est sorti de sa manière.

176. Scène villageoise composée de deux figures. Esquisse.

177. Extérieur de village orné de plusieurs jolies figures.

DUFRESNOY (Alphonse).

178. Le triomphe d'Ariane, dont le char est traîné par des boucs et escorté par des nymphes et des amours.

M. DESMOULINS.

179. Marie-Stuart les yeux en pleurs et quittant un tombeau.

M. DORCY.

180. Brigand des environs de Rome, blessé à la jambe gauche, il est assis contre un rocher où il semble méditer un autre crime,

M. DELATRE.

181. Chèvres dans un intérieur d'écurie.

DUFRESNE.

182. Deux vues extérieures de ferme.

E.

ENFANTIN.

183. Étude de barques à Pouzzoles.

184. Vue prise du palais de la reine Jeanne à Naples.

F.

M. FRANCIS.

185. Intérieur d'écurie; deux chevaux gris blancs, dont un couché. Un valet arrive pour les panser

186. Napoléon monté sur son cheval blanc, à la tête de son état-major, et visant le camp ennemi avec une longue vue.

M. FRAGONARD.

187. Scène du Dépit Amoureux, esquisse provenant de la vente de M. Chénard.

G.

J.-B. GREUZE.

188. Portrait d'une jeune fille vue de face, ayant une gaze légère nouée sous le menton ; esquisse d'une grande suavité.

189. Buste d'une Madeleine ayant les mains jointes; ébauche avancée.

GÉRICAULT.

190 Une femme, avec son enfant est jetée, à la suite d'une tempête, par une forte vague sur le rivage et contre un rocher.

191. Intérieur d'écurie; on y remarque un beau cheval baie.

192. Marine à effet de temps couvert.

193. Course de chevaux libres à Rome, en présence d'un grand nombre de personnes occupant un amphithéâtre.

194. Portrait du prince Eugène en costume d'officier.

195. Étude de chèvre et mouton faite au premier coup et d'un ton très-vigoureux.

196. Trois chevaux sous un hangard de maréchal, un jokey passe devant et s'achemine vers un mur blanc qui forme une opposition brillante et très-lumineuse avec le reste.

Mlle. GÉRARD.

197. Jeune femme assise sur un canapé et distraite de sa lecture.

M. GASSIES.

198. Pêcheur ayant retiré un enfant de l'eau

tombe épuisé sur son corps et cherche à l'embrasser dans ses derniers momens.

199. Marine par un temps couvert.

M. GRANET.

200. Cénobite sous une grotte.

GANDA.

201 Vue do paysage des environs de Naples avec pont et fabriques.

H.

M. HERSENT.

202. Portrait en pied de M^{me}. ***; esquisse du grand tableau exposé au salon de 1824.

HILLAIRE.

203. Cérémonie musulmane. On aperçoit dans le fond plusieurs dômes de mosquées et minarets ombragés d'arbres et du ton le plus délicat.

J.

JEANNET.

204. Portrait de Charles IX âgé de six ans et dans le costume du temps. Il est dans une bordure sculptée en bois, sujet d'anges repoussant les démons.

L.

M. LETHIERES.

205. Paysage, site d'Italie et enrichi de fabriques, figures de villageois et troupeaux de bestiaux. Il provient de la société des Amis des Arts en 1819.

LE PRINCE (X).

206. Cheval blanc et moutons dans une prairie. Étude.

207. La grange des dixmes; étude terminée et faite à Provins d'après nature.

208. Deux chasseurs à l'affut; l'un d'eux est tapis contre un arbre et un autre blotti contre un rocher.

209. Sujet de nature morte; étude de diverses poteries.

M. LECOEUR.

210. Le prisonnier endormi. Petit tableau.

LOUTHERBOURG.

211. Paysage dans l'effet de la vapeur du soleil, sur le terrain sablonneux; on y voit quelques figures de villageois avec troupeau.

LAGRENÉE.

212. Deux paysages avec figures et temples.

M.

MICHALLON.

213. Vue intérieure d'un lavoir. Étude provenant de sa vente.

214. Petite vue des murs et de la campagne de Rome.

M. MONVOISIN.

215. Le Scamandre.

M. MOZAISSE.

216. Arabe et son cheval dans un désert.

M. MICHEL.

217. Deux tableaux très-gais offrant des extérieurs de village avec halte de voyageurs et de convois devant une ferme.

MIGNARD.

218. Belle figure de Lucrèce assise et prête à se donner la mort.

MACHY.

219. Deux petits tableaux de forme ovale, architecture et monumens antiques.

N.

M. NAUDOUX.

220. Deux paysages entremêlés d'arbustes et cou-

pés par des buttes, ils sont ornés de figures de X. Leprince et de M. Duval.

M. NOËL.

221. Vaisseau incendié pendant la nuit, et mer orageuse sur laquelle voguent plusieurs navires, entr'autres une barque à voile. Deux tableaux de même dimension. Ils sont rares de ce maître.

P.

POUSSIN. (N.)

222. La Mort de la Vierge. Ce sujet traité par les plus grands peintres de l'école d'Italie, n'offre pas dans les annales de leurs ouvrages une composition plus noble et plus touchante que celle créée par le Poussin, qui a su donner à tous les personnages pieux qui entourent le corps de la Vierge cet air de dignité et de douleur si convenablement exprimé.

223. Paysage de style sévère dont les premiers plans sont enrichis de figures et les lointains de fabriques et de montagnes.

224. Allégorie sur la vie de l'homme, le temps fait tourner devant lui les arts, le plaisir, la richesse et la pauvreté.

POUSSIN (attribué au)

225. Deux enfans nuds jouant avec une draperie.

PRUD'HON.

226. Joseph et Putiphar ; ébauche très-avancée, mais dans laquelle est répandu tout le charme et la grâce du pinceau de cet artiste.

227. Esquisse du plafond de la salle de Diane.

PALLIÈRE (Léon).

228. Homère faisant le récit de ses chants devant des bergers ; esquisse terminée et de la plus belle couleur.

229. Chûte d'eau après une orage, étude faite d'après nature.

230. Vue d'un cloître avec petite figure de moine.

M. PIGOUST.

231. Paysage. Vue du lac de Némi, il est orné de figures.

GOUASPRES POUSSIN.

232. Les quatre heures du jour, paysages provenant de la vente de M. Lapeyrière.

233. Charmant paysage varié par des fonds de montagnes, des fabriques, et sur le devant des terrains quelques figures.

PREVOST (ancien peintre des Panoramas.)

234. Grand paysage, site montueux à effet d'orage. On remarque quelques figures sur le devant du chemin.

PATEL.

235. Paysage avec temple et monumens d'architecture.

S.

M. SCHEFFER.

236. Jeune femme éplorée et abandonnée sur le rivage. Ce petit tableau est un des plus fins et des plus délicats de cet artiste.

237. La rencontre au puits.

SAUVAGE.

238. Jeux d'enfans à l'imitation du bas-relief.

SABLET.

239. Le retour du laboureur et la tendresse maternelle, scène familière.

240. Les dames travailleuses, effet de lumière.

SENAVE.

241. Intérieur d'une étable et chambre rustique avec femme et enfant.

St.-MARTIN (père.)

242. Vue du pont de Neuilly, étude d'après nature.

T.

M. TAUNAY.

243. Fête de village, une fontaine est au mi-

lieu, plusieurs scènes divertissantes de parades.

244. Paysage boisé; sous un bosquet on voit plusieurs cavaliers et dames au repos de la chasse.

245. Paysage de forme ovale, on y voit des ruines de monument devant lesquelles passent un troupeau de bestiaux suivi d'un cavalier.

THIBAULT.

246. Précieux échantillon du talent de cet habile artiste, il représente une vue d'Italie avec fabriques et monumens; on y compte plusieurs jolies figures.

247. Vue des derrières de la ville d'Est. Étude terminée, provenant de la vente.

248. Vue de la ville de Rome prise des murs extérieurs.

249. Étude d'eau faite à Subiaco.

250. Étude faite à Subiaco.

251. Vue d'une rivière traversée par un pont; fixé sur tabatière.

M. TANNEUR.

252. Vue d'une plage à la marée basse, plusieurs figures sont sur le rivage.

R.

M. ROQUEPLAN (Camille).

253. Deux moines dont un debout écoute la lecture de son frère.

RAOUX (J.-B.)

254. Deux sujets de pareille dimension et dont un critique sur les défauts de la vieillesse.

M. ROHEN.

255. Repas d'officier sous le péristile d'un palais d'architecture.

M. REGNIER.

256. Vue intérieure du bain des Termes.

257. Vue d'une des campagnes des environs de Paris, dégradée par des fonds de montagnes.

Échantillon de cet artiste qui a pris rang parmi les meilleurs paysagistes, il provient de la vente Chénard.

V.

VERNET (Joseph.)

258. Des marins venant d'échouer contre un rocher tirent un cordage pour sauver le navire. Un vaisseau à trois mats paraît dans l'horizon éclairé par un effet de soleil qui forme un heureux contraste avec la partie orageuse du premier plan.

VERNET (Horace.)

259. Cheval noir en liberté et gravissant une montagne au galop.

VALENCIENNES.

260. Paysage peint au fixé.

VATEAU.

261. Jeune fille en corset lacé et vue par le dos.

VANSPAENDONCK.

262. Deux études de prime-vert, sur fond grisâtre.

M. VERBOECHOVEN (à Bruxelles.)

263. Dans une prairie où se trouve un corps de vieux saule, un jeune garçon garde une vache, un âne, un mouton et un bouc: on ne peut rien voir de plus vrai, de plus lumineux que ce charmant tableau de M. Verboëchoven dont les ouvrages de peintres médiocres lui sont quelquefois injustement attribués; M. Constantin à rapporté celui-ci de Bruxelles.

M. VANDERBUG (le fils.)

264. Intérieur d'une cour de ferme dont la porte est ouverte.

PEINTRES ÉTRANGERS.

RAMSAY REINAIGLE (1676.)

265. Paysage-prairie avec vaches et moutons au repos. De belles plantes et un tronc d'arbre enrichissent la partie droite.

NEUVTON FIELDING (M.).

266. Oiseaux sauvages près d'une mare d'eau.

267. Canards près d'une écluse.

268. Canard jeté sur un rivage.

269. Biche sur un chemin éclairé d'un effet de soleil.

270. Réunion de chiens dans une écurie.

SUPPLÉMENT.

BREKLINKAMP,

271. Marchand de marée derrière une table où sont plusieurs poissons et un pot de bierre.

SAINT-MARTIN PÈRE.

272. Ruines couvertes de broussailles, étude d'une grande vérité.

HOLBEIN.

273. Jeune fille, portrait du temps.

MICHALLON.

274. Étude faite d'après nature.

OBJETS DIVERS.

275. Bacchus et Cérès, deux figures en marbre de trois pieds de haut.

276. Buste de la Niobé, marbre.

277. Quatre bas-relief en bois sculpté par le Puget.

278. Deux vases de pâte odorante sur fût de colonne dorée.

279. Figure égyptienne, bronze de la vente de M. Denon.

280. Deux collections de catalogues des ventes faites par Doujeux, Lebrun, Constantin, Paillet père, Henry, Laneuville, Pérignon, Paillet fils, Regnault de la Lande, depuis 1780 jusqu'en 1826.

281. Des tableaux en lots, des bordures et les articles omis seront sous ce numéro de division.

FIN.

www.ingramcontent.com/pod-product-compliance
Lightning Source LLC
Chambersburg PA
CBHW071440220526
45469CB00004B/1615